星空★
starry starry night

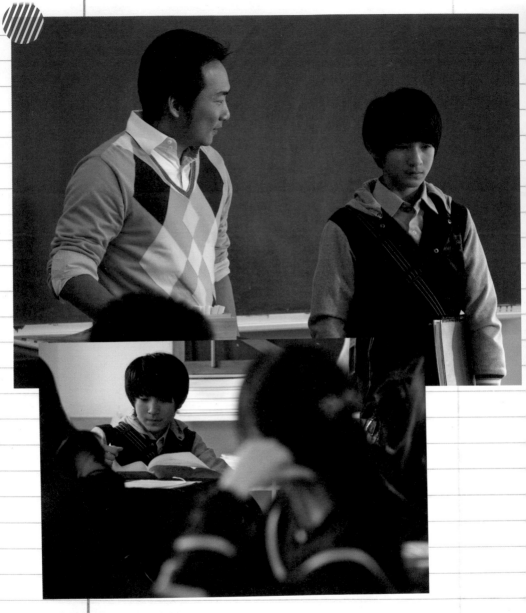

那是他第一天出現在教室，
在這之前我早就見過他。
耶誕夜的晚上，他的笛聲拯救了我的不安。
轉學來那天，他只說了「我叫周宇傑」，就不再開口。

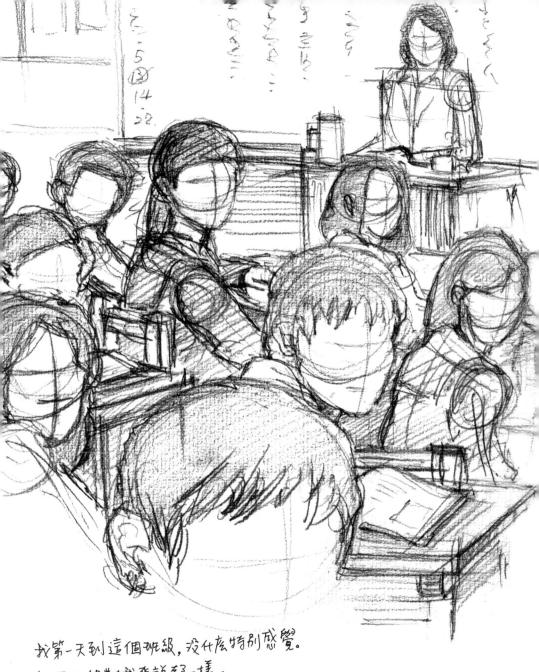

我第一天到這個班級，沒什麼特別感覺。
每個班級對我來說都一樣，
我也不想花太多時間去認識同學，
也許過沒多久，我就再也不會見到他們。

原來，
周宇傑每天帶來帶去的素描本裡，
真的是他畫的素描。
雖然，裡面有一些我不明白的畫，
但是，他好厲害，畫得很棒。
只是我對他很抱歉，
讓他的畫被同學拿來嘲笑。
我不知道該怎麼辦。

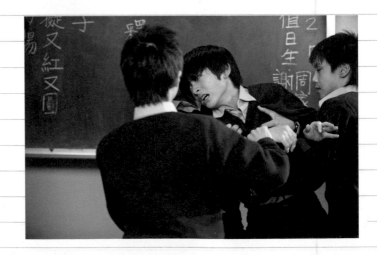

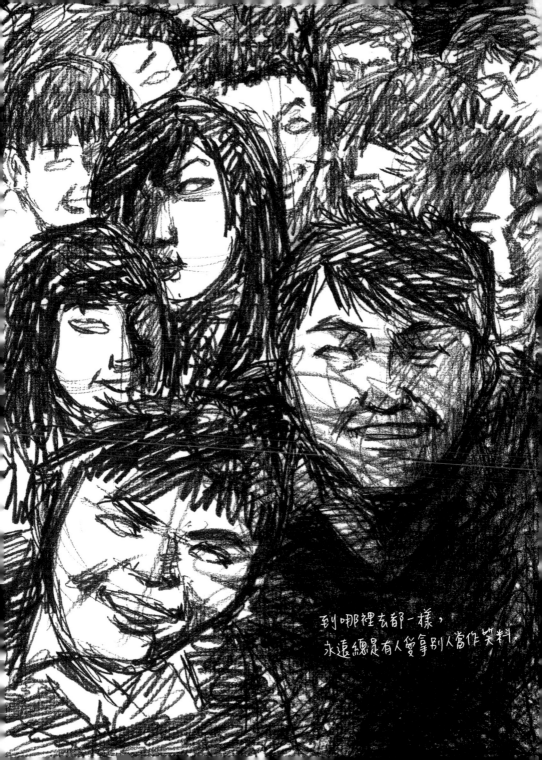

到哪裡去都一樣，
永遠總是有人愛拿別人當作笑料

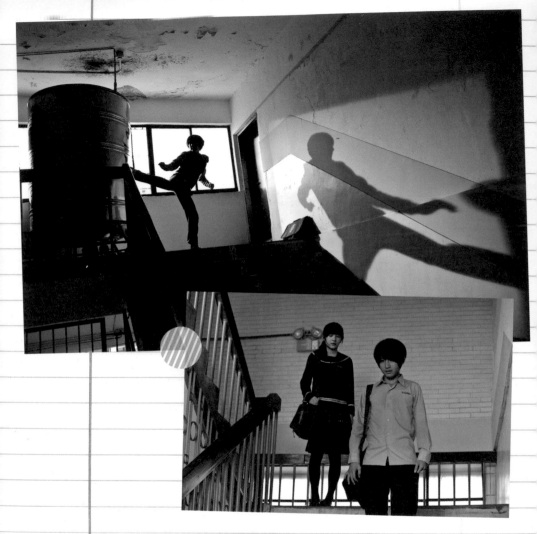

他看起來很生氣，
我猶豫了一下，決定跟他道歉，
希望他可以原諒我。
但他卻馬上走了，一點也不理我。

班上這個奇怪的女生，
先是在教室裡對我微笑，
現在又跟到頂樓來。
被她看到我生氣的樣子，
真的好丟臉。
更不習慣有人這樣對待我。

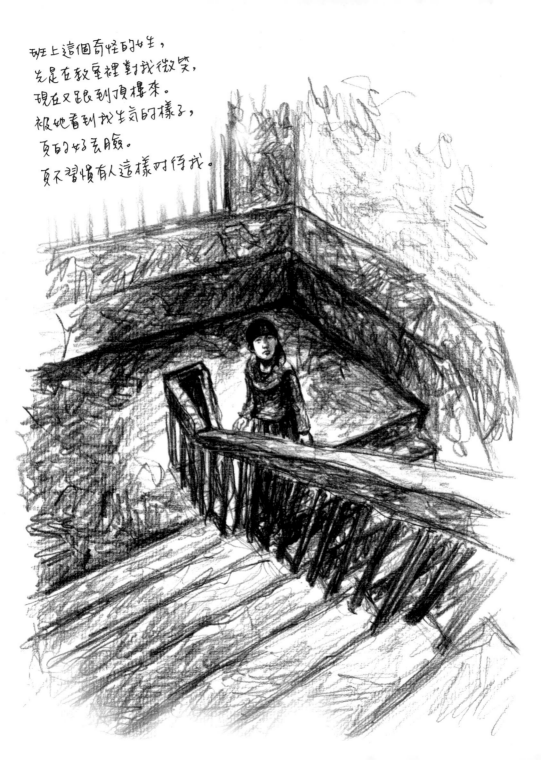

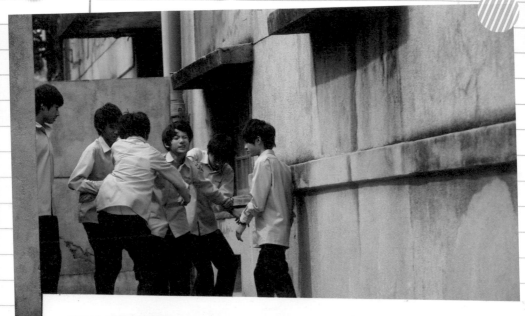

是班上那些臭男生……
我最討厭這種以多欺少的事了。
我衝動地跑進巷子加入戰局，
也算是為自己的過錯負責吧。

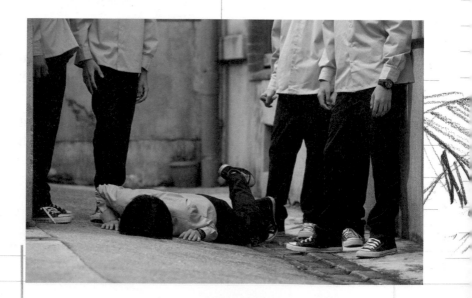

我真的不知道她在想什麼呀，
跑來跟男生打架。
只能說她勇氣十足。

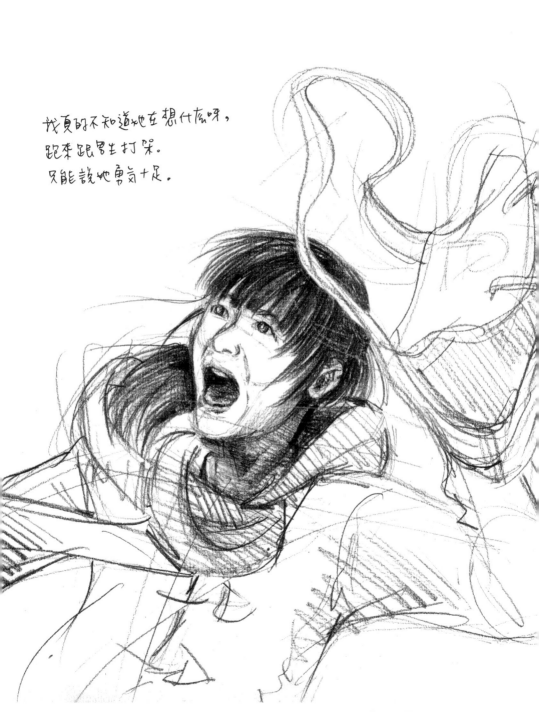

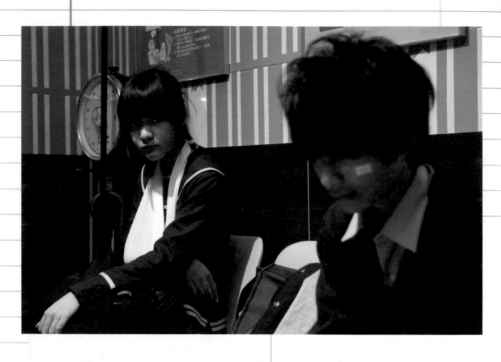

他連一聲謝謝都不會說嗎？
難道我又做錯了嗎？

她在旁贝边 好像一直看著我。

拜託，不要对我這麼溫柔。

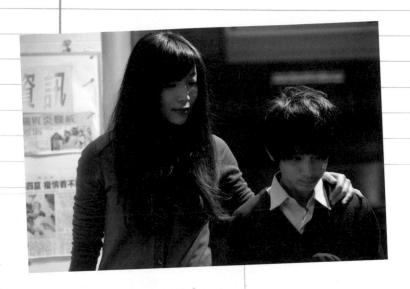

周媽媽以為周宇傑打我，
我跟她說其實是周宇傑
為了要保護我才跟別人打架。
終於，周宇傑第一次跟我說話了。

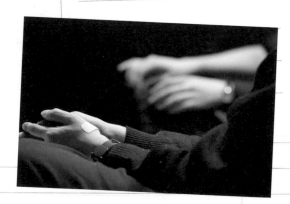

謝謝妳，妳是個好女孩。
但是，
我們真的能個做朋友嗎？

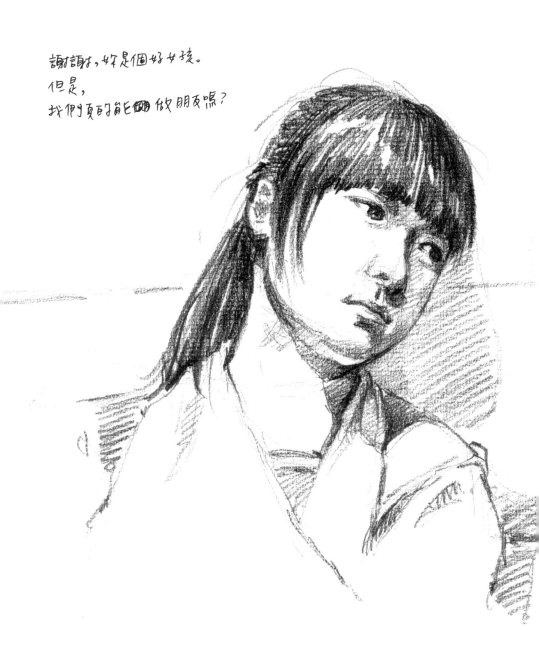

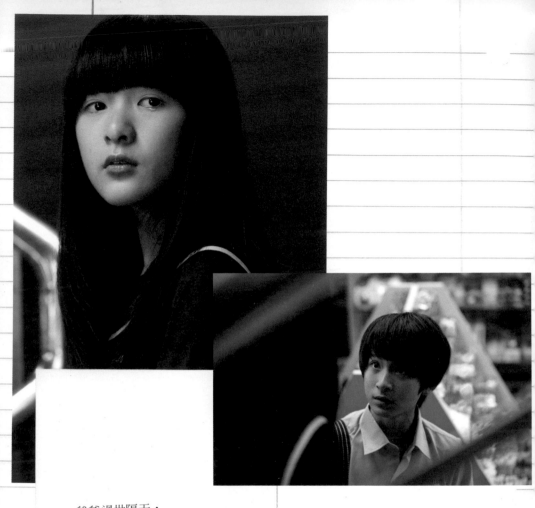

爺爺過世隔天，
恍惚中，我做了傻事。
這次，換周宇傑救了我。

謝謝周同學🍎

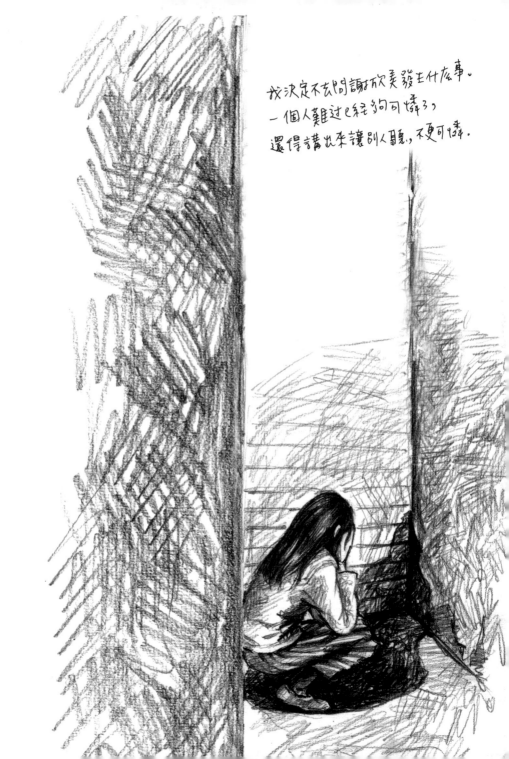

我決定不去問謝欣美發生什麼事。
一個人難過已經夠可憐了，
還得講出來讓別人聽，更可憐。

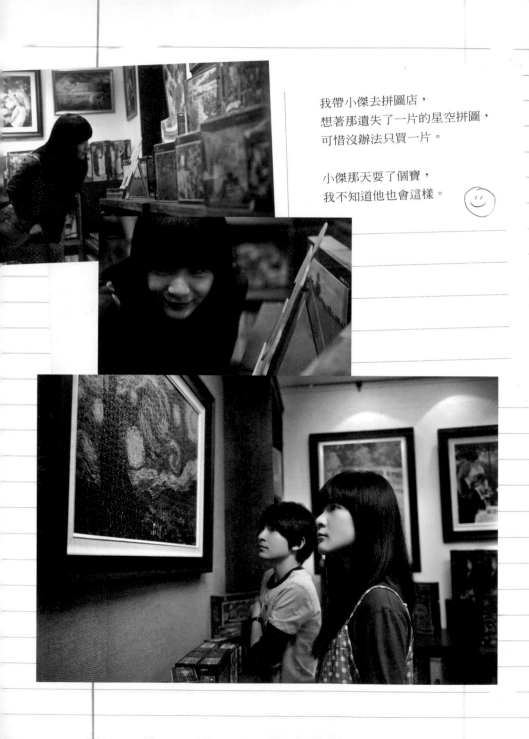

我帶小傑去拼圖店，
想著那遺失了一片的星空拼圖，
可惜沒辦法只買一片。

小傑那天耍了個寶，
我不知道他也會這樣。

一個喜歡拼圖的女孩，
她在找一塊失落的拼圖。
可是沒有辦法如願。

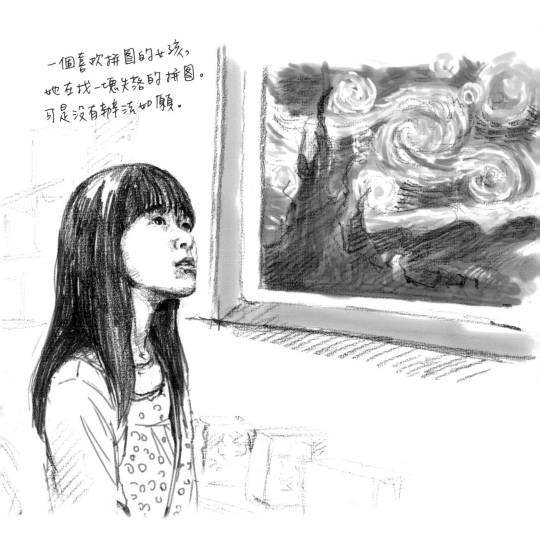

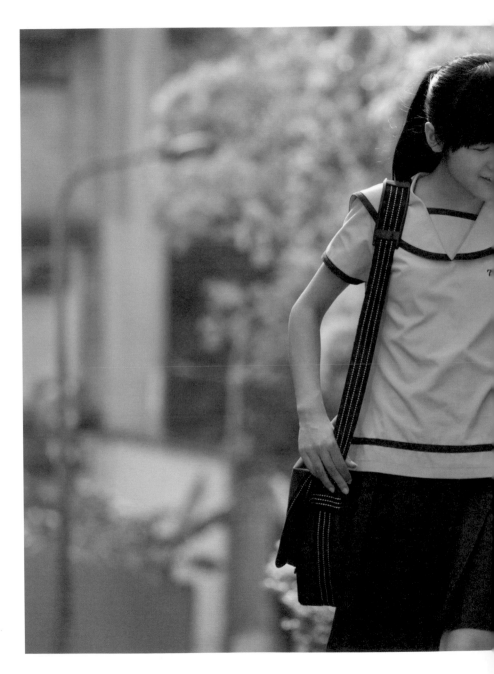

一起上學的感覺真好。

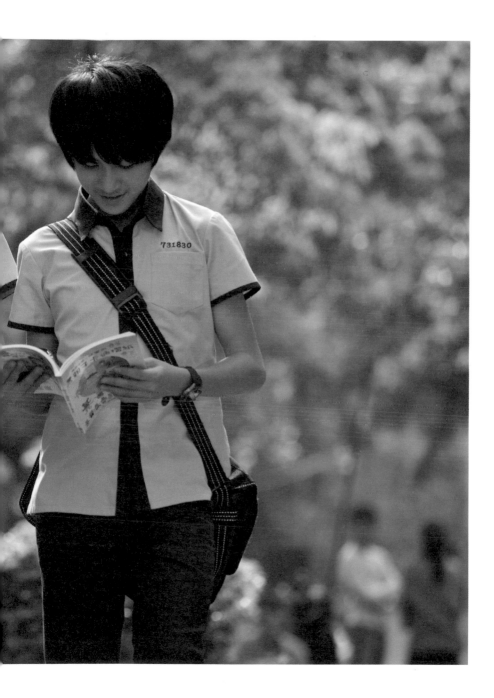

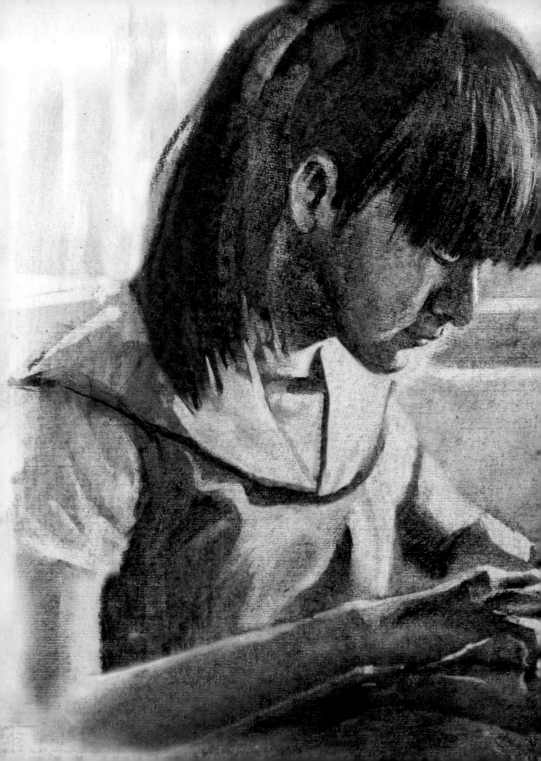

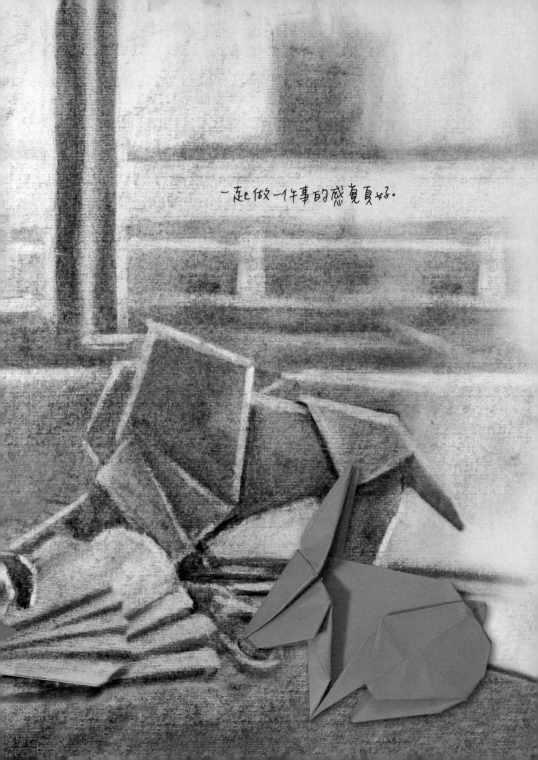

一起做一件事的感覺真好。

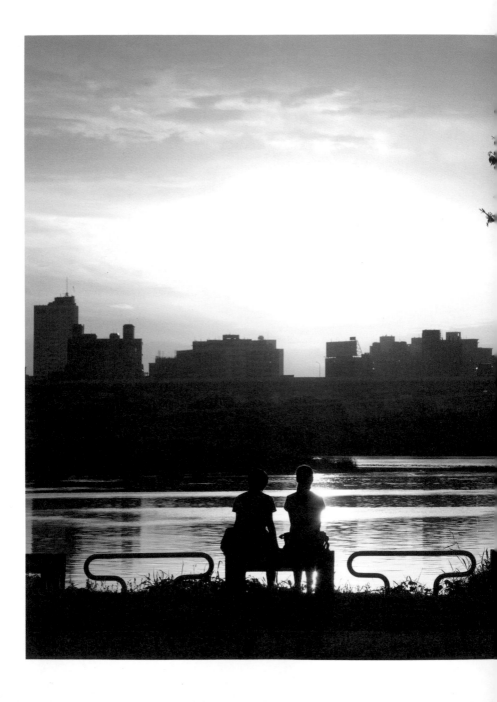

有時候，覺得運氣不錯時，
就開始要擔心了。

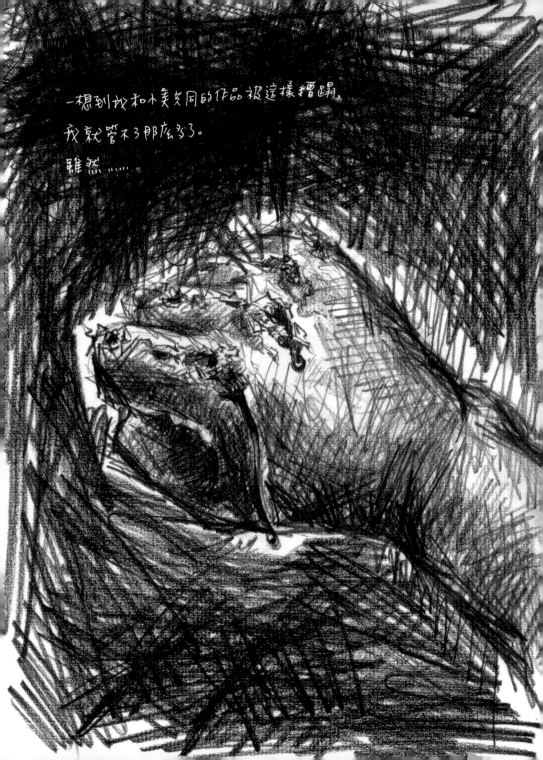

一想到找和小美共同的作品被這樣糟蹋，

我就管不了那麼多了。

雖然……

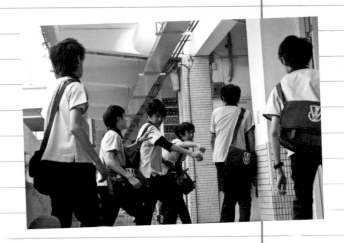

我應該要跑更快一點，就可以阻止這一切。

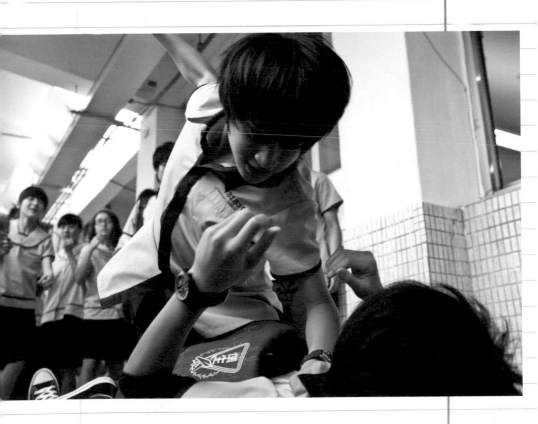

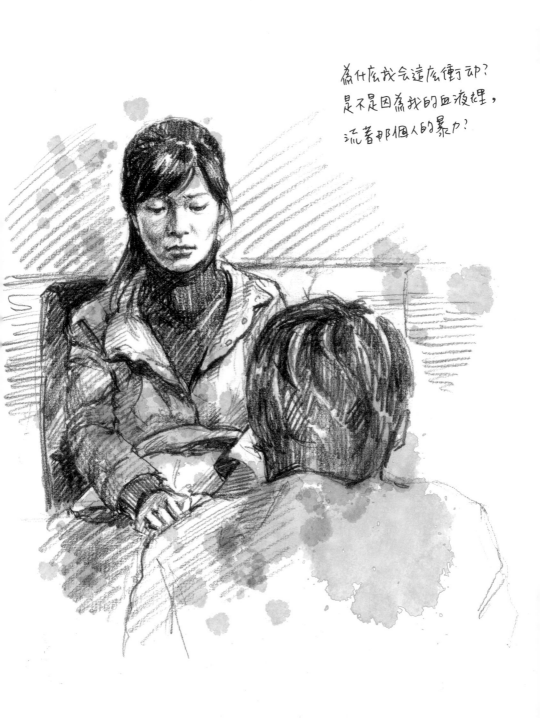

為什麼我會這麼衝動？
是不是因為我的血液裡，
流著那個人的暴力？

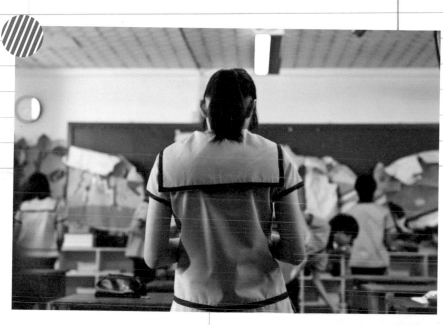

為什麼是這樣的結果？
是不是所有美好的事物都會毀壞？

望著地，她說要一起去看星星，
找灰頭。
找也很期待。

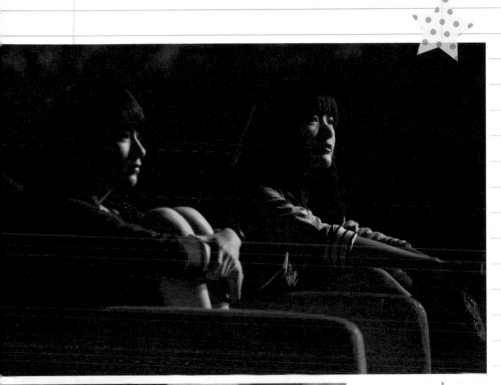

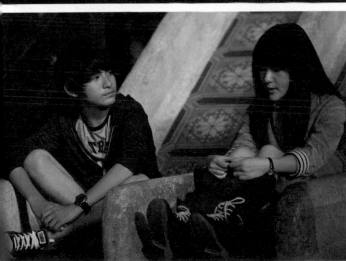

世界變得好黑暗，
星星也躲了起來。
在爺爺山上的小屋，
星星一定依舊明亮，
那裡一定還是會有星空。

我沒有辦法不緊緊握著你的手，
我只希望你不会發現我緊張得微微在發抖。

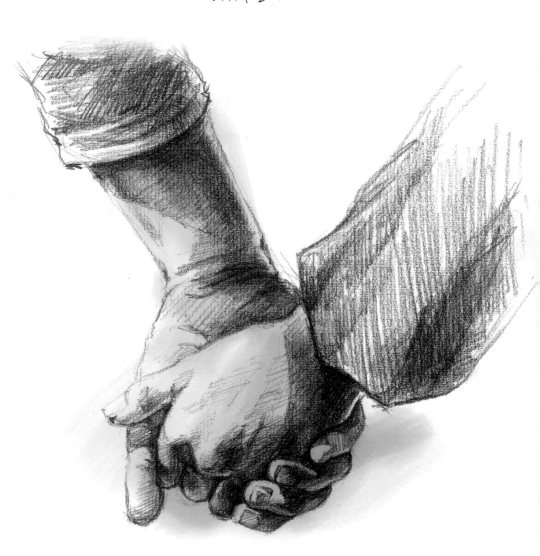

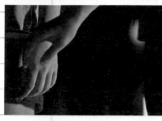

握著你的手，
我發現，我的手掌都是汗。
但是，我現在，
完全沒有打算要放手。

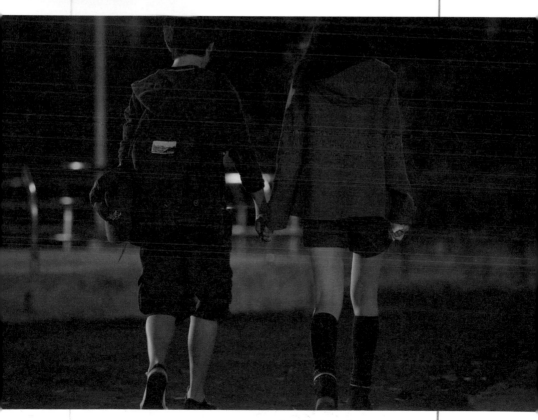

不知她有没有發現我裝睡，把頭靠过去。
過了一会兒，我感覺她的頭也靠过來，
我們隨着火車前進的節奏一起入睡。

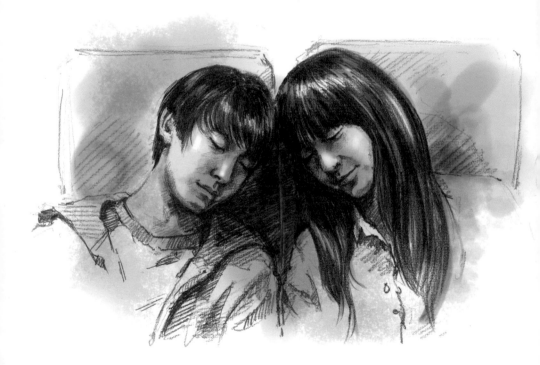

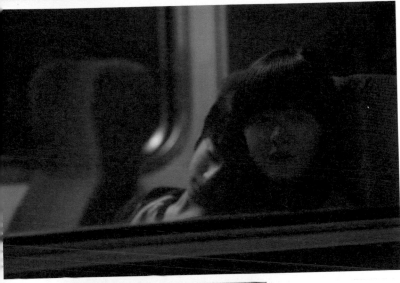

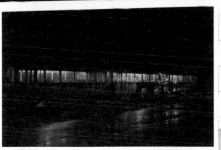

他睡著了，頭輕輕地靠了過來，
我也想輕輕地靠回去。
火車窗外的風景，夢幻一般。

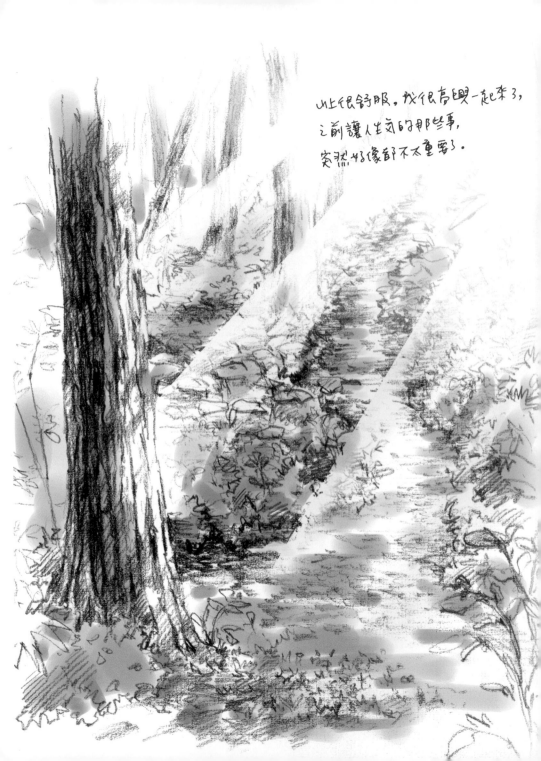

山上很舒服。我很高興一起來了，
之前讓人生氣的那些事，
突然好像都不太重要了。

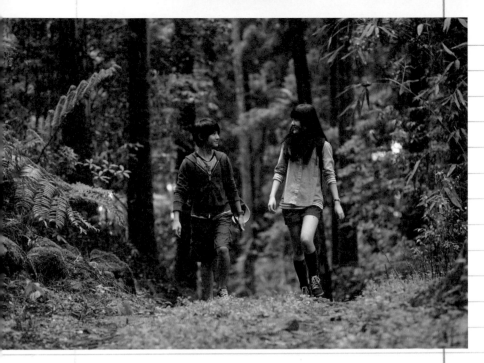

重新回到山上的感覺好好，我想爺爺一定也會很喜歡小傑。

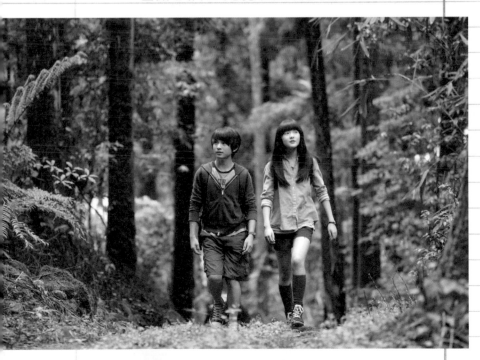

她講了很多她小時候的事，
但我小時候的事都沒辦法跟她講．

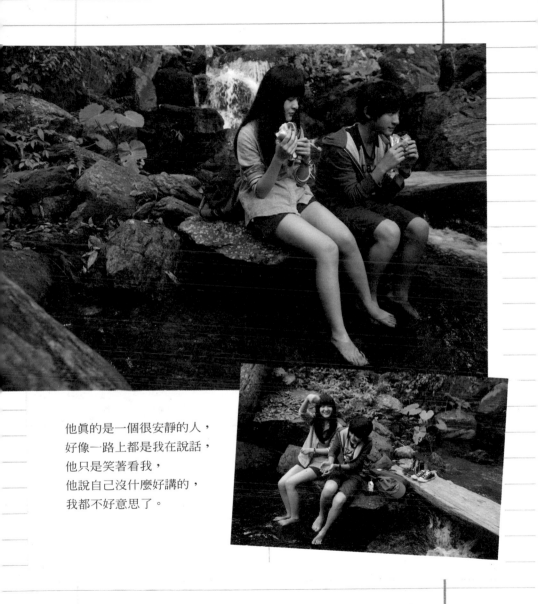

他真的是一個很安靜的人，
好像一路上都是我在說話，
他只是笑著看我，
他說自己沒什麼好講的，
我都不好意思了。

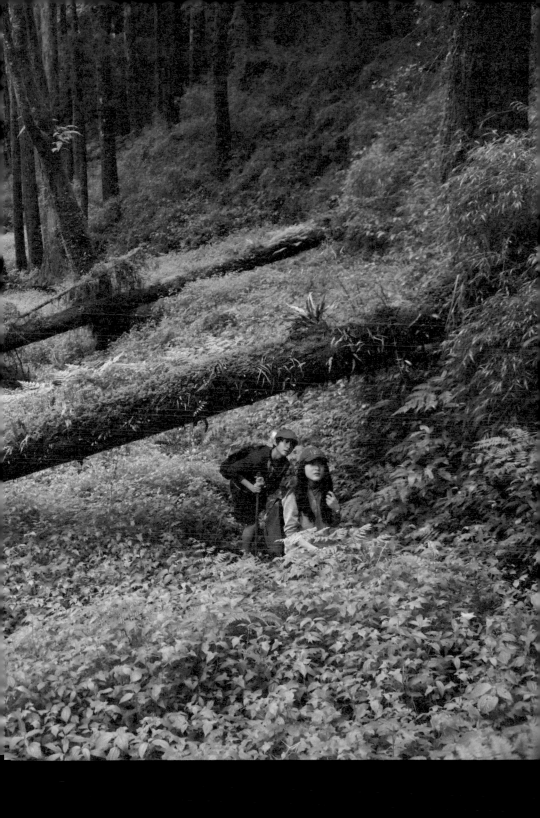

不知怎麼地，
我把心裡憋了很久的話通通講出來，
我從來沒有告訴過別人。
我很感謝她聽我說話。

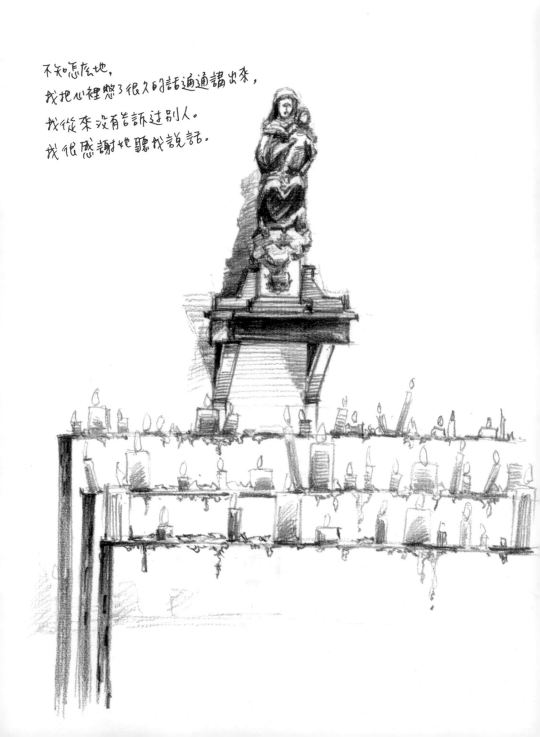

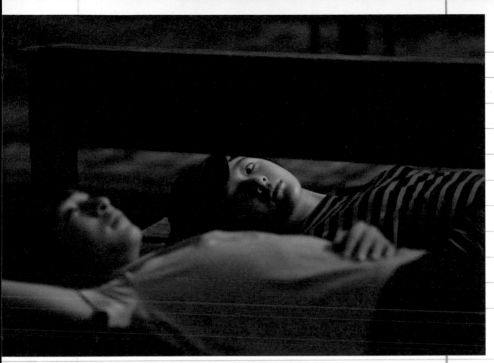

在教堂中的夜晚，他跟我講許多關於他的事。　我很感激他跟我分享。

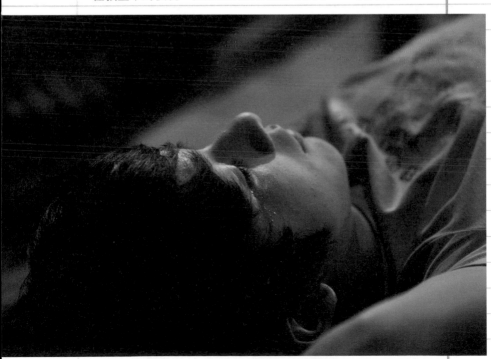

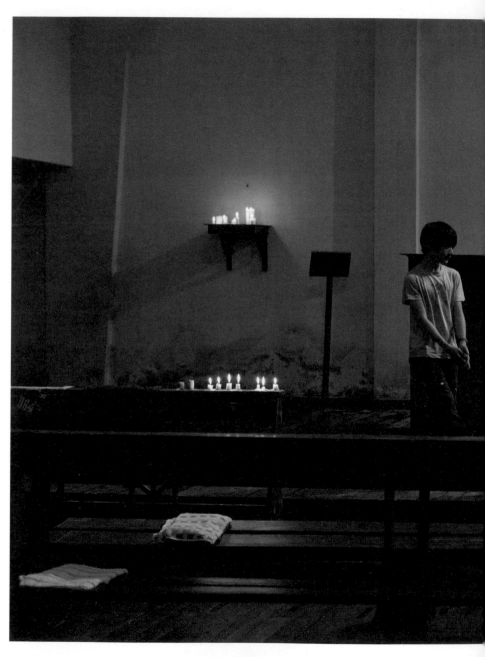

小美致 的這個舞好奇怪呀！但跳著跳著我心情好了起來。

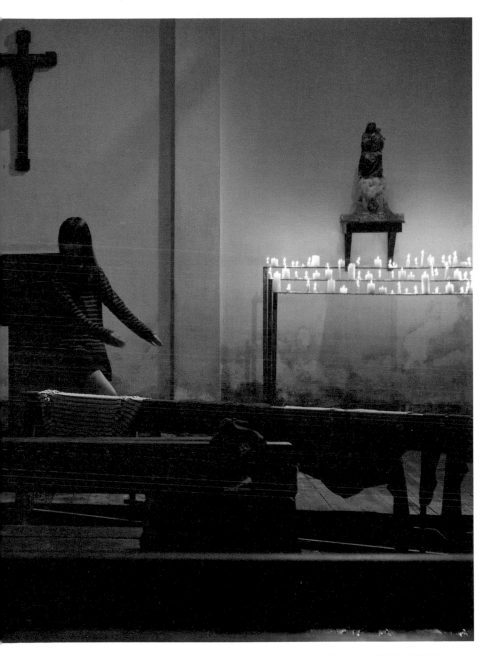

心情不好時，媽媽就會帶我跳這舞，小傑應該也會變得心情好起來。

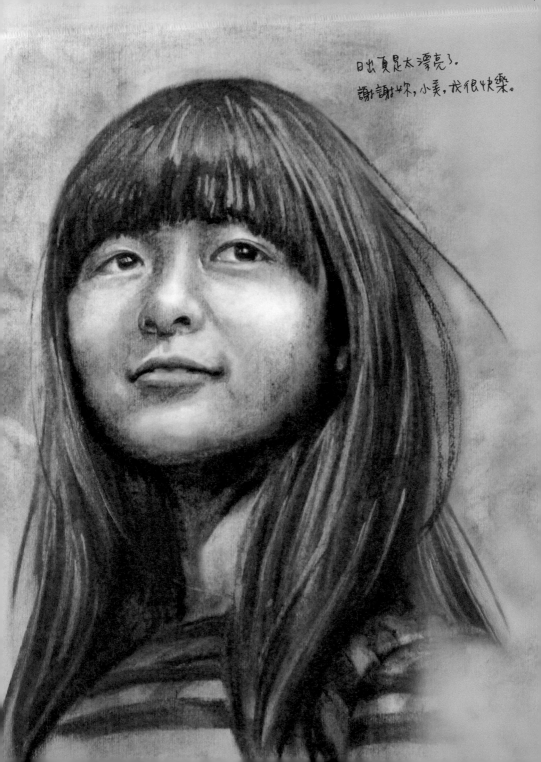

日出真是太漂亮了。
謝謝妳，小美，我很快樂。

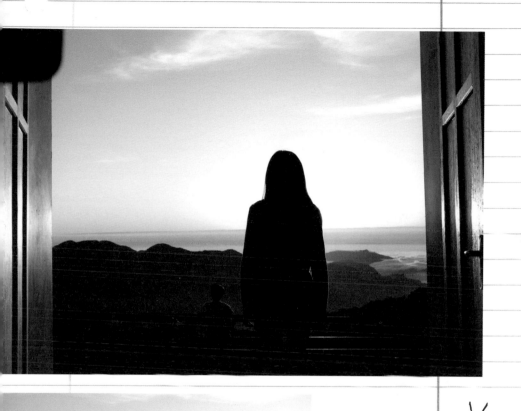

好美的日出。
謝謝你，小傑，我很快樂。

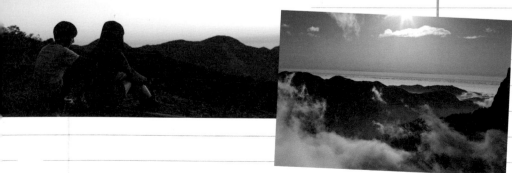

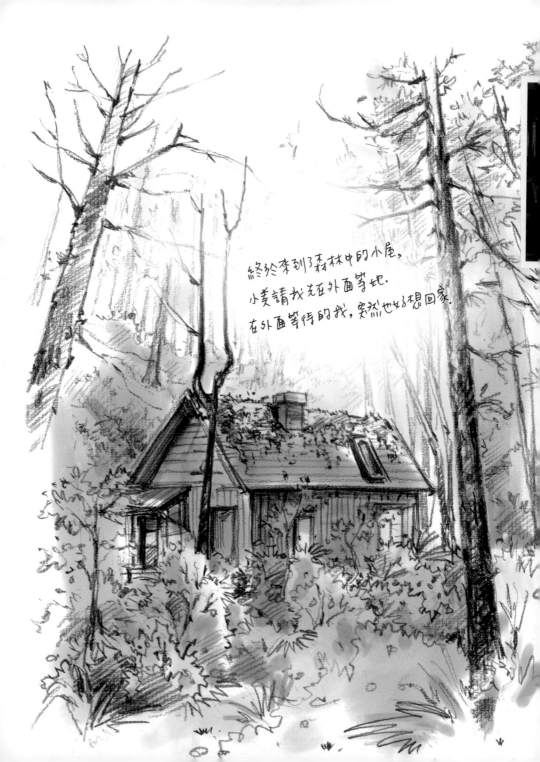

終於來到了森林中的小屋，
小美請我先在外面等她。
在外面等待的我，突然也好想回家。

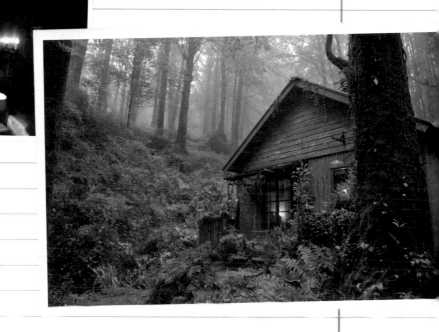

爺爺的小屋就在眼前，
我們終於到了。
好久沒有來這裡，
看起來像是爺爺仍然在家，
但我知道，那只是我的希望。
我請小傑在門外等我，
有些事，必需自己面對。

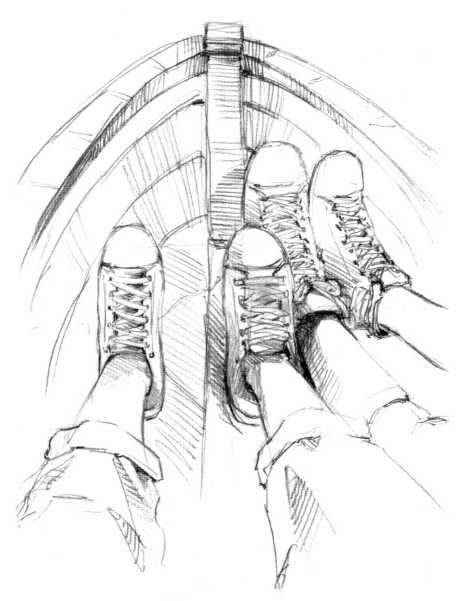

在小船上，我們等待星星出現。
我一動也不敢動，擔心小船搖晃，擔心小美……

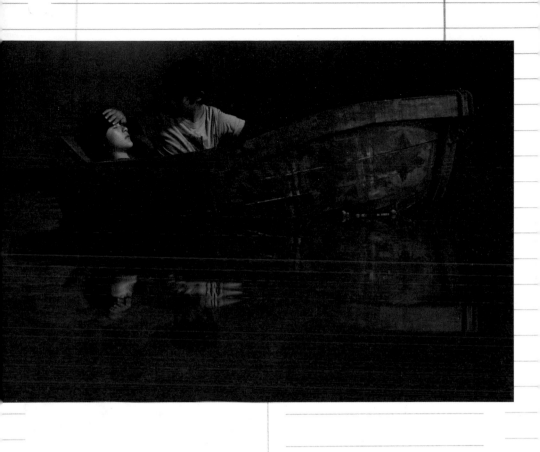

本來想等到霧散去，
讓小傑看到星星的，
但霧一直不散，
小傑卻先發現我不舒服……

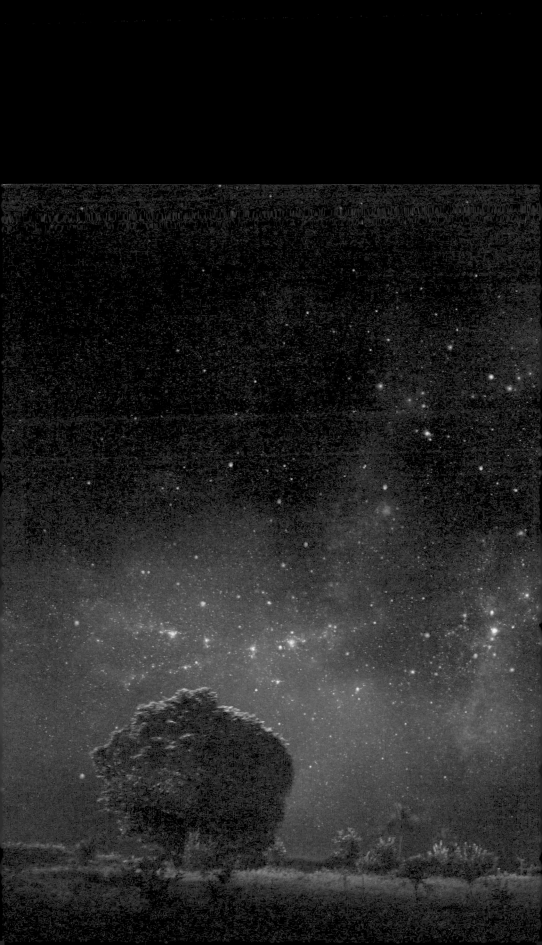

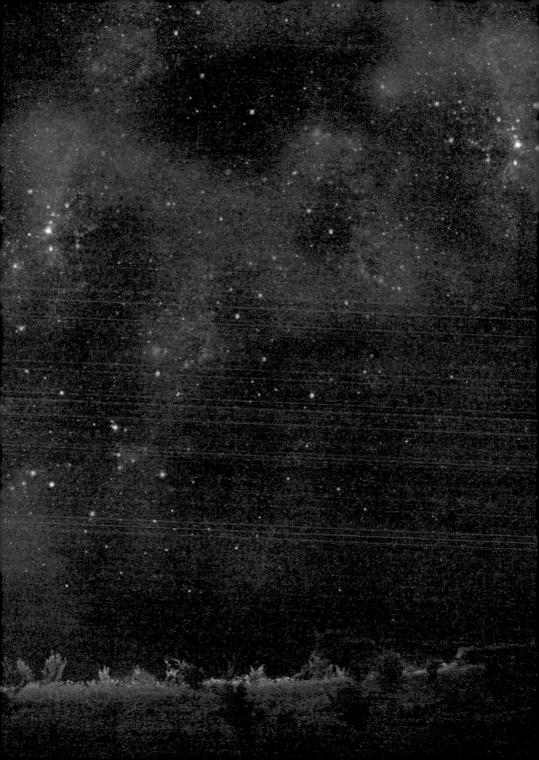

下山後，應該就沒才線會再見到妳了，
讓我多看一下，好好記住妳的臉。

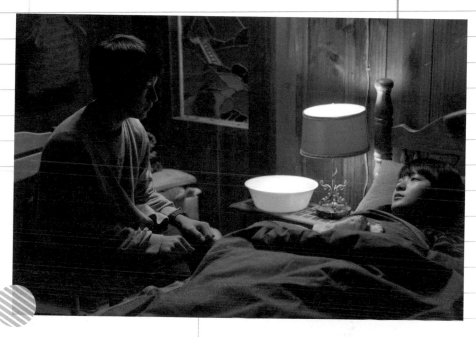

都是我不好，生病了，
這樣一來我們的旅程
就要被迫提早結束。
但是，小傑，
請再多陪我一下，好不好？

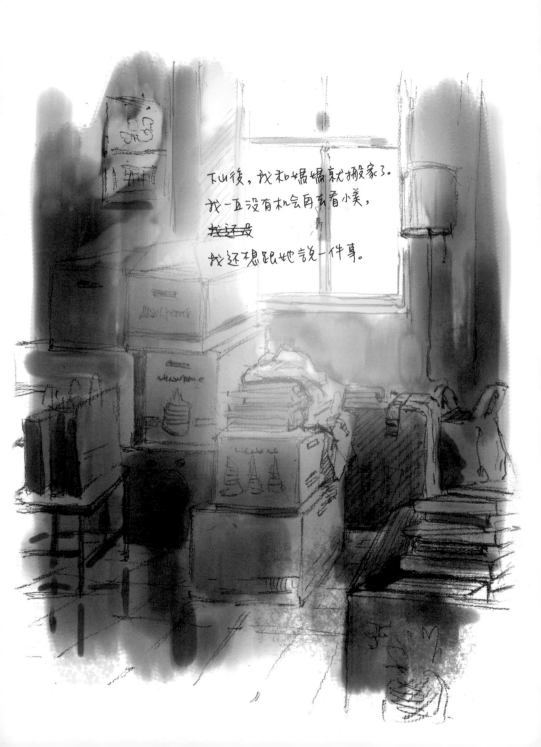

下山後，我和媽媽就搬家了。
我一直沒有机会再去看小美，
~~我还没~~
我还想跟她说一件事。

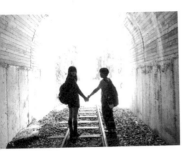

見到爸爸媽媽很開心，
我想他們應該被我嚇一大跳，但又不忍責備我。
而他，卻一直沒有來看我，我還沒謝謝他。

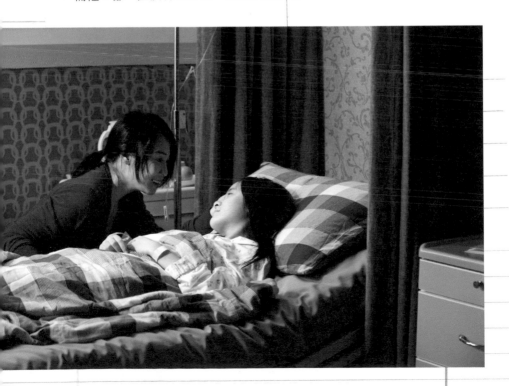

又來到一個新學校，新的班級，新的同學。

一切如常，也一切無常。

~~妹妹~~ 我很想念。

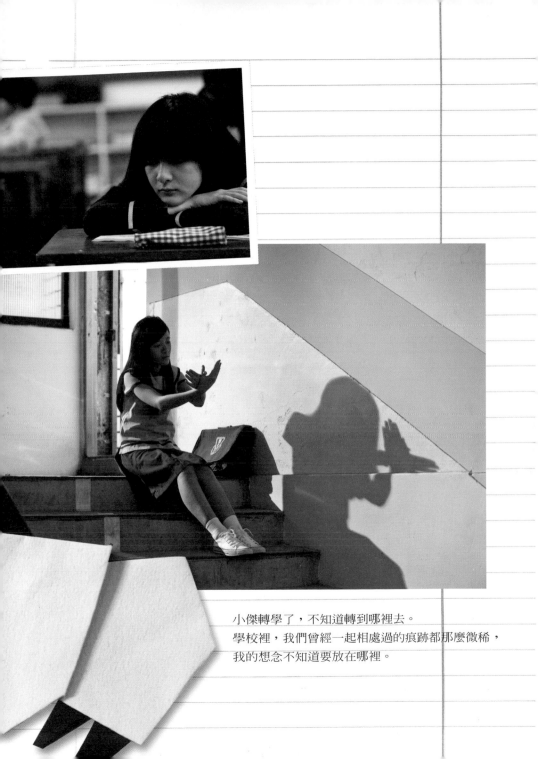

小傑轉學了，不知道轉到哪裡去。
學校裡，我們曾經一起相處過的痕跡都那麼微稀，
我的想念不知道要放在哪裡。

終於，我找到了一幅同樣的拼圖，
我很仔細地回想小美遺失的那一片，
然後把它拆下來，放到信車裡。
我應該沒有記錯吧。
希望她還記得。

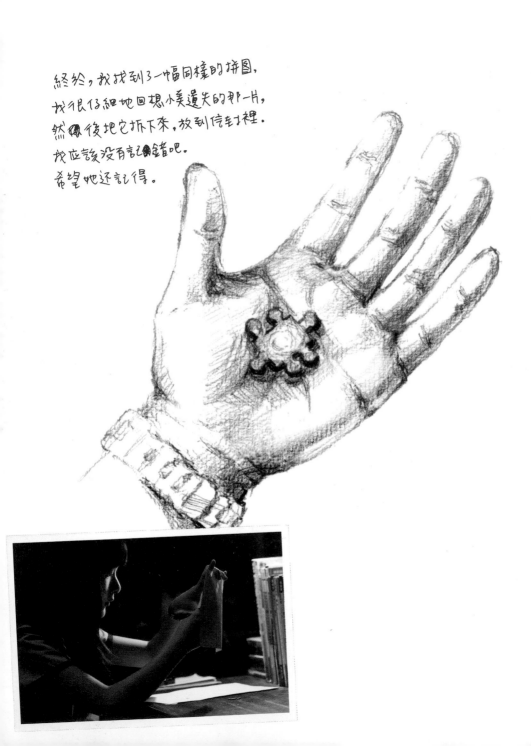

很久以後的某一天，
我收到一封信，打開信封，
一小塊拼圖掉出來。
世界上只有一個人
知道我掉了這塊拼圖。

他還記得。

也許，哪一天，
我們會再相遇，
然後我們心裡彼此的拼圖，
就會完整。